ENTAIRE
42656)

par M. Mathon de la Cour.

LETTRES
A MONSIEUR **
sur les Peintures, les Sculptures
et les Gravures,
exposées au Salon du Louvre
en 1765.

A PARIS
chez { Bauche, Quai des Augustins.
 { Dhoury, rue Vieille Bouclerie.
Prix 15 s.
Octobre 1765.

CES Lettres sont une sorte de Gazette pittoresque, dans laquelle on rend compte de tout ce qui a été exposé au Sallon cette année. Les trois premieres ont paru séparément pendant la durée de l'exposition ; la derniere n'a pas été imprimée à tems. On a cru qu'il convenoit d'y faire de légeres corrections & de les réunir dans un petit volume pour les Habitans des Provinces & les Etrangers qui aiment les Arts.

Il y a des Gens qui se persuadent que les hommes sont méchans, & qui en conséquence ont la bassesse de semer des noirceurs dans leurs Ouvrages pour leur donner plus de cours. L'accueil que le Public a bien voulu faire à celui-ci, semble montrer la fausseté de leur opinion. Les deux premieres Lettres ont été imprimées deux fois en peu de jours, & l'Edition de la seconde a été enlevée dans vingt-quatre

heures. L'Auteur ne s'aveugle point sur ce leger succès ; il sent qu'on doit l'attribuer bien moins à son esprit qu'à son cœur. On a trouvé ses jugemens vrais, ses critiques honnêtes ; en faveur de ces deux qualités on a fermé les yeux sur tout le reste.

On trouvera chez les mêmes Libraires quelques Exemplaires des Lettres du même Auteur sur le Sallon de 1763. Si quelqu'un fait ainsi d'année en année la description des Ouvrages qui seront exposés au Louvre, cette suite pourra devenir assez intéressante, & l'on y verra peut-être avec plaisir l'Histoire des beaux Arts & de leur progrès parmi-nous.

LETTRES
A MONSIEUR **,

Sur les Peintures, les Sculptures & les Gravures, exposées au Sallon du Louvre en 1765.

PREMIERE LETTRE.

JE ne prévoyois pas, Monsieur, que j'écrirois cette année sur les Tableaux exposés au Louvre. J'avois, pour ne le pas faire, des raisons excellentes ; mais à peine suis-je entré au Sallon, que mon imagination s'est enflammée ; mon ame a senti le besoin de s'épancher, & voilà toutes mes raisons évanouies. Je vais donc célébrer encore une fois des Arts que j'idolâtre. C'est à vous que j'adresserai mes réflexions, à vous qui

m'aimez toujours, malgré une abſence de plus de deux ans. Cette conſtance eſt bien rare, & je ne l'ai que trop éprouvé.

PEINTURES. *Carle Vanloo.* Je commencerai par exciter vos regrets. Vous ſavez que l'Ecole Françoiſe vient de perdre CARLE VANLOO. Il travailloit, dans le tems où il eſt mort, à peindre Auguſte qui fait fermer le Temple de Janus. Ce tableau eſt deſtiné pour une Galerie de Choiſy, & M. Michel Vanloo, ſon neveu, l'a achevé. Je ne vous diſſimulerai pas que la compoſition m'en a paru un peu froide, & qu'il y a quelque roideur dans la figure d'Auguſte. Mais le coſtume y eſt bien obſervé, le coloris eſt vrai & la dégradation des plans admirable. Quelqu'un diſoit qu'il n'avoit jamais vu de tableau dans lequel on pût tourner plus commodément autour de chaque perſonnage, & ſe promener plus à ſon aiſe,

Carle Vanloo étoit sensible comme tous les Artistes l'étoient dans les beaux siecles de la Peinture. Ses Graces exposées en 1763, avoient essuyé quelques critiques. Il voulut les retirer du Sallon ; mais on ne le lui permit pas. Après l'exposition, lorsqu'on lui rendit ses tableaux, il s'élança sur celui des Graces, & le déchira avec son couteau *à couleur*. Ses Eleves accoururent, & voulurent en vain en sauver quelques lambeaux ; il mit tout en pieces. Un moment après, des Amateurs lui offrirent cinquante louis pour conserver les têtes ; mais il n'étoit plus temps.

M. Vanloo fit ensuite de nouvelles études, & composa le tableau des Graces qui vient d'être exposé. Les attitudes en sont plus heureuses, les têtes plus belles, la carnation plus séduisante. Quoique ce tableau ne soit pas placé avantageusement, il attire

A ij

la foule ; les femmes le regardent d'un air jaloux. Cependant mon imagination n'en est pas pleinement satisfaite. Des physionomies fines, des proportions exactes, une taille svelte, tout cela n'exprime que la beauté. Pour achever de caractériser les Graces, il auroit fallu les peindre en mouvement. Les anciens Poëtes nous parlent sans cesse de leurs danses, & je crois qu'ils ont raison. Des mouvements souples & agréables sont ce qui constitue les Graces ; rien n'est plus propre à les développer que la Danse *.

Le troisiéme tableau de Carle Vanloo représente Susanne. C'est une femme d'une beauté frappante dont la phy-

* J'entends parler ici de la vraie Danse comme les Ballets de Noverre, ou même nos Contredances ordinaires ; car il n'y a certainement rien de plus opposé à la grace que certaines suites de Gambades & de tours de force qu'on donne à la Comédie Françoise, après le Spectacle, pour déterminer les gens à sortir.

fionomie & l'attitude expriment à la fois la colere & la frayeur. Tandis que l'un des vieillards parcourt ſes beautés avec des yeux étincelans, l'autre s'efforce de la ſéduire par ſon éloquence. Quoique ce tableau faſſe beaucoup d'effet, on aſſure que Vanloo vouloit repeindre les vieillards.

Convenez, Monſieur, que c'eſt une belle choſe que la réputation. On dit que les mœurs ont dégénéré. Voilà cependant une femme Juive qui s'eſt immortaliſée, il y a plus de trois mille ans, pour avoir rebuté deux vieillards. Combien n'y a-t-il pas de Françoiſes dont on n'a point parlé, & qui ont réſiſté à des jeunes gens aimables ? Il eſt vrai que ces vieillards éprouverent Suſanne par des menaces, mais c'eſt une raiſon de plus pour n'être pas écouté : un homme qui auroit aujourd'hui recours à ce moyen révoltant, ne triompheroit pas même d'une femme ſans mœurs.

Vanloo étoit chargé de faire six tableaux & un plafond pour la Chapelle des Invalides; on en a exposé les esquisses qui représentent les principaux événemens de la vie de S. Grégoire. Le Peintre a conservé par-tout à ce Saint le même air de tête, & il a eu l'art de le faire vieillir insensiblement de tableau en tableau. L'esquisse qui fait le plus d'effet est celle où S. Grégoire dicte à son Secrétaire. Le plafond représente son Apothéose. Jamais les transports de l'amour divin n'ont été exprimés avec plus d'énergie. La figure de S. Gregoire est sublime. On a exposé aussi une étude de tête d'Ange pour le même plafond.

Le tableau suivant a été fait pendant la maladie de Madame la Marquise de P*** dans le temps où les Médecins se flattoient de la sauver. On voit les Parques rangées autour du Destin. Atropos est prête à couper le fil mystérieux

avec ses ciseaux redoutables, & le Destin la retient par la main. Les Arts sont représentés par des femmes éplorées qui élevent leurs bras vers le ciel. L'amour, la frayeur, l'espérance se peignent dans leurs attitudes & leurs regards. On croiroit entendre leurs cris, & il regne dans ce tableau un désordre vraiment pathétique.

On a exposé aussi une Vestale tirée du cabinet de Madame Géoffrin. Ce morceau est l'un des plus précieux qu'il y ait au Sallon. C'est la pudeur virginale & la simplicité mêmes ; un coloris vrai, une touche modeste ; la draperie paroît agencée sans art, & produit de très-beaux effets. Plus on regarde ce tableau, plus on l'admire. Il est dans le cas de ces pensées naturelles qui auroient pu, à ce qu'il semble, venir à tout le monde, & qui cependant ne viennent qu'à des hommes de génie.

On a joint à ce tableau un joli des-

fein d'Annette & Lubin. M. Vanloo a faisi le moment où Lubin furieux défend son Annette contre les gens du Seigneur. Il tient de la main droite un bâton élevé; de la gauche, il embrasse Annette. On voit sur le visage de la Bergere les traces d'une frayeur qui fait place à la confiance la plus tendre, & les Ravisseurs demeurent consternés & immobiles.

Tant de morceaux réunis font l'éloge de Carle Vanloo d'une maniere plus digne de cet Artiste que les plus beaux mausolées. L'empressement du Public pour ses ouvrages m'a paru fort augmenté depuis sa mort. Vous sçavez que jamais on n'avoit applaudi plus vivement Castor & Pollux que depuis que nous avons perdu Rameau. La gloire des grands Hommes ne parvient à son comble, que lorsqu'ils ne peuvent plus en jouir *.

* *Urit enim fulgore suo qui pragravat artes infra se positas. Extinctus amabitur idem.* Horat.

Carle Vanloo avoit reçu de la nature tout ce qui forme les vrais Artistes ; une imagination heureuse, une sensibilité extrême, & beaucoup d'amour pour son art. Ses compositions sont presque toujours nobles & quelquefois sublimes ; il dessinoit correctement ; son coloris est frais & peut-être un peu trop brillant. En général il avoit plus de grace que de force & d'enthousiasme : aussi a-t-il excellé à peindre les enfans & les femmes. Il possédoit ce qu'on appelle un *beau faire* & une grande facilité ; il aimoit les vrais principes, & s'efforçoit de les inculquer à ses Eleves. On ne doit pas juger de ses talents par les derniers tableaux qu'il a faits, quelque bons qu'ils puissent être. Dans les dernieres années de sa vie, il ne travailloit jamais qu'avec trois lunettes les unes sur les autres. Quand les organes d'un Artiste s'affoiblissent, comment sa maniere ne s'affoibliroit-elle pas ?

M. Michel Vanloo.

M. MICHEL VANLOO, premier Peintre du Roi d'Espagne, a fait exposer cette année plusieurs bons portraits. On a vu sur-tout avec un grand plaisir celui de Carle Vanloo, son oncle. Dans un autre portrait, on a reconnu ces robes-de-chambre de taffetas changeant que M. Vanloo est en possession d'imiter supérieurement. On croit voir l'étoffe elle-même.

M. Boucher.

M. BOUCHER, qui vient de succéder à la place de premier Peintre, a donné plusieurs tableaux. L'un représente Jupiter transformé en Diane pour surprendre Calisto. L'autre, Angélique & Médor. Il y a ensuite huit Pastorales & un Paysage. Dans ces Pastorales, le Peintre s'est plu à retracer l'ancien usage d'employer les pigeons à porter des lettres. Tantôt il a peint un Berger ou une Bergere qui attachent un billet au cou d'un pigeon; tantôt une Bergere qui étend la main vers son petit

Meſſager, de l'air le plus tendre & le plus impatient. Cela préſente à l'imagination des idées galantes. M. Boucher eſt un des Artiſtes les plus ingénieux & les plus féconds qu'il y ait jamais eu. Mais on lui reproche des compoſitions trop chargées d'objets, un coloris maniéré & des négligences dans le clair obſcur. Au lieu de la belle nature, il lui arrive quelquefois de peindre la nature embellie. Les Bergers de ſes Paſtorales reſſemblent à ceux de Fontenelle.

Le premier tableau de M. HALLÉ repréſente Trajan qui, en partant pour une expédition militaire très-preſſée, deſcend de cheval, afin d'écouter les plaintes d'une pauvre femme. Ce tableau eſt deſtiné pour la galerie de Choiſy : il a beaucoup de profondeur ; mais il y a des gens qui doutent ſi la perſonne qui demande juſtice à Trajan, eſt un homme ou une femme. Les

M. Hallé

Artistes ne sauroient trop éviter les obscurités semblables ; elles font dans leurs ouvrages un aussi mauvais effet que dans un discours, & je ne sais pourquoi il y a tant de Peintres dont les compositions sont obscures.

M. Hallé a imité de l'antique la tête de Trajan : c'est une attention dont on doit lui savoir gré ; mais le caractere de cette tête est commun. Il ne répond point à la grande idée que nous avons de cet Empereur. Lequel vaut le mieux de peindre les hommes tels qu'ils ont été, ou tels que l'imagination nous les représente, quand nous pensons à leurs actions ? Faut-il peindre Epaminondas petit & difforme ? ou faut-il sacrifier la vérité à la vraisemblance, & à tous les préjugés du climat & des modes sur les physionomies ? Si M. Hallé avoit voulu employer pour son Trajan une tête d'invention ; je suis persuadé qu'elle

auroit eu plus de noblesse, & qu'elle auroit produit plus d'effet. Cependant je pencherois pour la vérité des ressemblances ; mais il faut du moins éviter la froideur & la monotomie des médaillons. En conservant les mêmes têtes, on doit les animer, on doit donner aux traits le jeu que produisent les passions.

Le même Peintre a composé un grand tableau pour être exécuté dans la Manufacture des Gobelins. C'est la course d'Hyppomene & d'Atalante. Tandis qu'Atalante se baisse pour ramasser les pommes d'or, Hyppomene arrive au terme de la carriere : ce terme est désigné ingénieusement par une statue de l'Amour. Tous les Spectateurs sont plus ou moins affectés de cet événement, suivant le degré d'intérêt qu'ils prennent aux personnages. Ce tableau présente un lointain admirable. On a critiqué la main droite

d'Hyppomene ; il tient une pomme d'or avec cette grace affectée, avec laquelle certains Maîtres de danse reçoivent les cachets de leurs Ecolieres. J'ai vu encore des gens fort émbarrassés pour distinguer lequel des deux personnages étoit Atalante. Hyppomene est blond, & d'une carnation très-délicate ; Atalante est brune : son attitude empeche de voir sa gorge, & les muscles de son bras sont fortement prononcés. Si la draperie d'Hyppomene ne découvroit pas une partie de sa poitrine, l'Enigme seroit impossible à deviner.*

On a exposé deux petites esquisses de M. Hallé, qui m'ont paru ingénieuses : l'une représente l'éducation des riches, & l'autre celle des pau-

* Il étoit si naturel de s'y tromper, que l'Auteur d'une Critique de ces Tableaux, a pris Hyppomene pour Atalante ; *on y voit :* (dit-il, page 11.) *Atalante suspendue dans sa course sur un pied, & Hyppomene ramassant une pomme d'or ;*

vres ; dans l'éducation des riches ; on voit un jeune homme très-paré & affifté de fon Précepteur qui reçoit une leçon de Mathématique, où il paroît qu'il ne comprend rien ; fon pere & fa mere le regardent cependant avec beaucoup de fatisfaction. Ils ont à leurs côtés un autre enfant habillé en Huffard, qui s'amufe à parcourir un livre de defleins.

Dans l'éducation des pauvres on remarque plus d'activité. Il y a cinq ou fix enfans à moitié nuds. Dans le fond du tableau le plus jeune s'efforce de monter un efcalier de bois ; fur le devant la mere enfeigne à lire à une petite fille ; en même-temps la fœur aînée apprend à une autre à faire des dentelles ; & un grand garçon donne à fon frere des leçons de menuiferie. Ces efquiffes m'ont fait grand plaifir. Elles contiennent peut-être une morale plus folide, que la

plûpart des brochures qu'on a faites sur l'éducation.

M. Hallé a donné aussi un petit tableau & deux têtes peintes avec des pastels à l'huile. Il paroît que cette maniere de peindre a de l'éclat, mais point de fraîcheur : au reste, je n'en connois pas assez la manœuvre pour juger du degré d'importance de cette découverte.

M.Vien. Le principal tableau de M. VIEN représente Marc-Aurele, qui fait distribuer des remedes & des aliments dans un temps de famine & de peste : on y voit des femmes expirantes, & des enfants en pleurs. Marc-Aurele paroît au milieu d'eux comme un Dieu secourable. Les Gardes & les Soldats qui l'entourent répandent ses bienfaits de tous les côtés. Ce tableau est destiné pour la galerie de Choisy.

C'est un beau projet, Monsieur,

que celui de cette galerie. Jamais sous les lambris des Rois on n'avoit encore employé les arts à un plus noble usage : on n'y verra ni des batailles, ni des triomphes, ni les crimes des Dieux, ni les fureurs des Conquérants; mais des leçons précieuses de bienfaisance & de vertu. Ce sera un monument consacré à la mémoire des bons Princes; monument bien plus utile que tous ceux qu'on destine aux fameux Guerriers. Car il est plus nécessaire, qu'on ne croit, de montrer en quoi consiste la vraie gloire. Sans les éloges prodigués à Alexandre, César n'eût pas bouleversé le monde.

Vous sçavez, Monsieur, les grandes espérances que M. DE LA GRENÉE m'avoit fait concevoir de ses talens. Je n'ai pas été frappé, cette année, de son tableau de Saint Ambroise, qui présente à Dieu la Lettre de Théodo-

M. de la Grenée.

se, ni de l'Apothéose de Saint Louis; mais il a fait deux dessus de porte, qui ont été extrêmement admirés. Le premier représente la Justice & la Clémence. Ce sont deux femmes ; l'une tient un glaive, & l'autre s'efforce de l'appaiser. La tête de la Clémence pourroit être d'un plus beau caractère; mais son attitude est pressante, & tout-à-fait expressive. La Justice n'a point cet air grave & dur, sous lequel on nous la dépeint quelquefois. On voit, au contraire, qu'elle est touchée des instances de sa sœur, & qu'elle rêve aux moyens de faire grace.

L'autre dessus de porte représente la Bonté, qui donne sa mamelle à un enfant, & la Générosité, qui jette en l'air une poignée de piéces d'or. J'avoue que ce dernier emblême ne me paroît pas assez juste. Il conviendroit mieux à la prodigalité, qui dissipe sans savoir pourquoi, qu'à la vraie géné-

rosité, qui ne donne que pour faire des heureux.

M. de la Grenée a peint en petit le sacrifice de Jephté. La jeune victime, pâle & tremblante, est étendue au pied de l'Autel ; le Prêtre la saisit d'une main, & de l'autre, il leve le couteau pour l'égorger. On voit derriere lui un vieillard qui pleure, & qui est sans doute Jephté. Cette cérémonie atroce est rendue avec assez d'énergie. La tête du Sacrificateur sur-tout est admirable. A la fureur de ses yeux, au fanatisme qui le transporte, on voit qu'il trouve un plaisir barbare à verser le sang humain.

Diane & Endimion forment le sujet d'un autre Tableau plus gracieux. Le corps d'Endimion un peu hâlé, mais nerveux, est précisément ce qu'il falloit pour séduire une prude. Sa tête est appuyée sur sa main dans une position, où j'ai peine à croire que la

tête d'un homme qui dort, puisse se soutenir. La figure de Diane pourroit être plus animée ; mais ces légers défauts n'empêchent pas que ce Tableau ne soit beau, & il a été fort admiré.

M. de la Grenée excelle sur-tout à peindre les Vierges : au Sallon précédent, il en avoit donné trois ; cette année il en a exposé quatre. Cette fécondité est d'autant plus singuliere, que ce sujet est très-difficile, & que plusieurs Peintres y ont échoué. Dans l'un de ces Tableaux, M. de la Grenée a peint la Sainte Vierge, qui fait asseoir l'Enfant Jesus sur le mouton de Saint Jean ; idée plaisante, & qui avoit été exécutée par d'autres Peintres.

Le Tableau du retour d'Abraham, au pays de Chanaan, est froid : mais c'est la faute du sujet. J'ai toujours peine à comprendre pourquoi les Peintres, qui ont autant de talent que M. de la Grenée, les emploient à faire des re-

tours d'*Abraham*, des *fuites en Egypte*, & tous les autres sujets de ce genre, où il n'y a ni événement à peindre, ni passions à exprimer.

Un Tableau vraiment précieux, est celui de la Charité Romaine, en petit. M. de la Grenée a supposé une sentinelle qui regarde au travers des barreaux de la prison. La fille s'en apperçoit, & paroît allarmée ; le clair obscur, la perfection du dessein, la beauté des têtes, la fraîcheur du coloris, tout concourt à faire regarder ce tableau comme un chef-d'œuvre.

M. de la Grenée a fait exposer aussi une jolie Madelaine. J'aurois voulu seulement qu'il n'eût pas mis de gloire autour de sa tête. Cette idée mystique nuit à l'illusion, & empêche souvent que la tête ne se détache du fond du tableau. D'ailleurs, il me semble que les Peintres pourroient se conten-

ter d'imiter la nature, sans porter leur ambition jusqu'à peindre les choses surnaturelles.

La tête de St. Pierre, qui pleure son péché, m'a paru commune. Dans les derniers jours de l'expofition, on a mis au Sallon un autre tableau du même Artiste, qui repréfente Vertumne & Pomone. J'ai trouvé la tête de Vertumne admirable, & celle de Pomone un peu froide. Vous voyez, Monfieur, que je vous parle avec franchife des beautés & des négligences de M. de la Grenée. Mais je ne vous dirai jamais assez combien le coloris de ce Peintre est frais, combien sa touche est belle. Jusqu'à préfent, les sujets gracieux font ceux qu'il a traités avec le plus de supériorité. Les yeux de tous ceux qui aiment les arts, semblent s'être tournés sur lui. S'il continue de marcher dans la carriere avec le même succès, il égalera les plus grands maîtres.

Il semble par les tableaux qu'on a ex- D. Hays posés de feu M. Deshays, qu'on ait voulu nous consoler de la mort de ce jeune Artiste. Le premier est une conversion de St. Paul ; un autre représente St. Jérôme écrivant sur la mort, & un troisieme le Scamandre & le Simoïs qui veulent submerger Achille. Il y a dans ces tableaux beaucoup de feu ; mais les attitudes sont exagérées, le coloris est faux, la nature est défigurée par-tout. On a trouvé le petit tableau de Jupiter & d'Antiope, & celui de l'Etude plus vrais. Cependant ce sont deux femmes de plâtre, dont les chairs n'ont, ni souplesse, ni transparence. On a exposé encore quatre desseins du même Peintre ; celui du Comte de Comminges est extrêmement confus ; le second représente Artémise, dont la tête est assez expressive ; & les autres sont des paysages très-médiocres.

<div style="text-align:center">B</div>

M. Bachelier. Les Ouvrages de M. BACHELIER sont une Charité Romaine, un enfant endormi, deux dessus de porte qui représentent des fleurs, un tableau de fruits éclairés d'une bougie & quelques autres morceaux dans différents genres. Celui qui m'a fait plus de plaisir est la tête d'un vieillard.

M. Challe. M. CHALLE a fait exposer un grand tableau, dont le sujet est tiré d'Homere; c'est Hector qui entre dans l'appartement de Pâris pour lui reprocher sa fuite du combat qu'il avoit engagé avec Ménélas. Ce tableau a de la profondeur, & il y a plusieurs détails heureux ; mais la composition en est extrêmement compliquée. L'action des personnages est indécise. Outre cela, Hector ne ressemble point assez à un Héros, & Hélene ressemble encore moins à la plus belle femme de la Grece.

M. CHARDIN a donné plusieurs ta- *M. Chardin.* bleaux qui représentent des fleurs & des animaux, les attributs des Sciences & ceux des Arts ; trois de ces tableaux sont destinés pour Choisy. C'est toujours une imitation parfaite de la nature; un art admirable pour rendre la transparence des corps & la molesse de la plume. M. Chardin s'est rendu supérieur dans ce genre. Ses tableaux font souvent illusion ; & quoique ce mérite ne soit pas le premier de tous en peinture, il ne laisse pas d'être très-grand.

Il est temps, Monsieur, de terminer cette lettre ; je vous parlerai dans les suivantes de M. Vernet, M. Greuze & plusieurs autres Artistes. Ne croyez pas que mes éloges soient outrés ; je dis ce que je sens : si j'ai plus de plaisir que les autres, tant mieux. Il y a assez de gens qui se disent connoisseurs &

qui ne sont que blasés. Ma Philosophie à moi est la science d'être heureux, & mes connoissances dans les arts n'ont pour but que d'en mieux jouir.

J'ai l'honneur d'être, &c.

LETTRE II.

UN Suédois me demandoit avant-hier, Monsieur, si toutes les Académies du Royaume rendoient compte au Public de leur travail, comme celle de Peinture *. Cette question me surprit, & me fit faire des réflexions sur la différence qui se trouve entre cette Société & les autres. Chez les Artistes, la qualité d'Académicien n'est pas un titre pour se reposer. La constitution de l'Académie est merveilleuse pour exciter l'émulation. La premiere ardeur des Éleves est soutenue tous les trois mois par des prix de Médailles d'ar-

* Je connois quelqu'un qui a eû la patience de faire le dénombrement de tout ce qui est au Sallon. Il y a trouvé 229 Tableaux grands ou petits, 88 Desseins, 27 Estampes, 3 Grouppes, 10 Statues, 18 Bustes, 4 Bas Reliefs, 1 Médaillon, 1 Vase & 45 Médailles ou Jettons.

gent; & à la fin de chaque année par des Médailles d'or. Ceux qui ont remporté les premiers prix, font envoyés à Rome aux frais du Roi. Après leur retour on admet au nombre des *Agréés*, ceux qui ont fait le plus de progrès. D'Agréés ils deviennent Académiciens, en préfentant un ouvrage digne d'être placé dans le dépôt de l'Académie. Enfuite ils parviennent, moyennant un concours, au grade d'Adjoint à Profeffeur, & de-là à ceux de Profeffeur, d'Adjoint à Recteur, & enfin à celui de Recteur. Les Recteurs ont encore au-deffus d'eux un Directeur. Jugez de l'activité que cela caufe, & de l'ambition qui enflamme les Artiftes, quand tous leurs pas, pour ainfi-dire, font marqués par de nouveaux obftacles, & de nouvelles faveurs. Il me femble voir une coquette habile qui difpute le terrein à fes Amans : à force de gradations & d'adreffe, elle irrite les defirs,

& porte les paſſions à leur comble.

Vous croiriez peut-être, Monſieur, que tous ces grades doivent cauſer des cabales : au contraire, tandis que les Sociétés littéraires ſont agitées de diſputes continuelles, celle de Peinture eſt tranquille. Cependant les travaux publics ſont ordinairement donnés au concours; le nombre des Ouvrages à faire eſt borné. Quand un Auteur fait un Livre, rien n'empêche les autres d'écrire : mais lorſqu'un Sculpteur eſt chargé d'un Mauzolée, il arrive ſouvent que les autres reſtent ſans occupation. Malgré cela rien ne trouble leur union. Ils ſe ſoutiennent les uns les autres. Ils vantent avec plaiſir les bons Ouvrages de leurs Confreres. Enfin ils ſont *Amis, quoique Rivaux* : avantage rare & bien plus précieux que tous les talens.

J'ai cherché les raiſons de cette différence. J'ai examiné comment la ſenſibilité qui eſt extrême chez les Artiſtes,

ne se tournoit pas en jalousie, & pourquoi les Lettres n'adoucissoient pas les mœurs, aussi-bien que les Arts. Je crois que c'est parce que les Gens de Lettres ne vivent pas ensemble, autant que les Peintres & les Sculpteurs. L'éducation & la vie communes ne faisoient autrefois de tous les Spartiates qu'une seule famille. Vous voyez de même ici des hommes qui sont élevés dès leur bas âge dans le sein de l'Académie. Ils vont à Rome, & ils y demeurent sous la direction d'un même Maître, & sous le même toît. De retour dans leur Patrie, ils obtiennent des atteliers & des logemens au Louvre. Ils se voyent sans cesse; ils se consultent sur leurs Ouvrages; ils se délassent ensemble de leurs travaux. Par-là des hommes que le hazard avoit rassemblés, viennent à s'aimer comme des freres. Si des raisons d'intérêt causent entr'eux quelque contestation, c'est un nuage qui se dissipe dans

un moment, & l'amitié triomphe toujours.

Combien ne seroit-il pas à souhaiter qu'il y eût quelqu'établissement dans la littérature qui pût produire les mêmes effets? Nos Auteurs se haïssent mutuellement comme les jolies femmes ; mais si on les accoutumoit de bonne heure à vivre ensemble, je crois qu'ils s'apprivoiseroient, & cette réunion leur procureroit des avantages sans nombre. Horace* & Virgile ; Racine, Moliere, & Despreaux, leur en avoient donné l'exemple ; pourquoi cet exemple n'est-il plus suivi ?

* Je ne lis jamais sans attendrissement, la Peinture que fait Horace de son amitié pour Virgile & Varius.
 Postera lux oritur multo gratissima : namque
 Plotius, & Varius Sinuessa, Virgiliusque
 Occurrunt. Animæ quales neque candidiores
 Terra tulit : neque queis me sit devinctior alter.
 O qui complexus & gaudia quanta fuerunt !
 Nil ego contulerim jucundo sanus amico, &c.

Horat. Sat. 5. L. 1.

J'espere, Monsieur, que vous pardonnerez cette digression à mon goût pour les Lettres & les Arts, & surtout à mon amour pour la concorde. Revenons à nos Tableaux.

M. Servandoni. J'en étois resté aux Ouvrages de M. le Chevalier SERVANDONI. Cet Artiste célebre a mis au Sallon deux dessus de porte, dont l'un représente un trophée d'armes, & des ruines ; l'autre des rochers, une chûte d'eau & un tombeau. Ces deux morceaux n'ont rien de frappant ; mais deux autres Tableaux de Ruines antiques par le même Peintre, font beaucoup d'effet. Il y regne un beau désordre ; le ton du coloris est bon, & les masses d'ombres & de lumieres m'ont paru disposées avec beaucoup d'art.

M. Millet Francisque. M. MILLET FRANCISQUE a donné quelques Paysages & deux Têtes au pas-

tel, qui m'ont paru foibles. Je les ai quittées pour examiner un Portrait par M. NONNOTTE. C'est une sorte de tri- but que ce Peintre qui est fixé depuis long-tems en Province, a envoyé à l'Académie. J'y ai trouvé beaucoup de vérité & de caractere. M. Nonnotte s'est distingué dans son genre. On avoit déja vû de très-bons Portraits de lui dans les Sallons précédens.

M. Nonnotte.

On a exposé deux morceaux de M. BOIZOT. Il a peint dans le premier les Graces qui enchaînent l'Amour avec des guirlandes de fleurs. Quoique ce genre d'esclavage ne soit pas bien effrayant, le petit Dieu se débat de toutes ses forces. Je ne sçai si les Graces ne lui paroissent pas assez jolies.

M. Boizot.

Le pendant de ce Tableau représente Mars & Cupidon qui disputent sur le pouvoir de leurs armes. Venus sourit ; elle trempe dans du miel les traits de

B vj

son fils, & lui fait signe d'y mêler de l'amertume. Cette idée ingénieuse est tirée d'Anacréon. M. Boizot est d'un âge encore plus avancé que ne l'étoit le Poëte Grec. Je ne risquerai pas de les comparer l'un à l'autre; mais je crois qu'on doit sçavoir gré à tous les deux d'avoir célébré si long-tems les Graces & les Amours.

M. le Bel. Je ne m'arrêterai pas sur les Tableaux de M. LE BEL. Ce sont des Paysages qui ne m'ont pas paru excellens. *M. Perroneau.* M. PERRONEAU a fait exposer plusieurs Portraits à l'huile & au pastel, qui paroissent dignes de soutenir sa réputation. Celui de Mademoiselle Perroneau est peint avec beaucoup de hardiesse.

M. Vernet. Vous avez si souvent entendu parler de M. VERNET, qu'il semble, Monsieur, que ce soit prendre une peine inutile que de vous en faire l'éloge. Ce

Peintre admirable a donné cette année plusieurs morceaux. Le plus considérable est la vûe du Port de Dieppe. La pêche étant le caractere distinctif de ce Port, l'Auteur a placé sur le devant du Tableau différens poissons que l on marchande, & que l'on transporte. L'heure du jour est le matin. M. Vernet a eu soin d'imiter les divers habillemens des habitans. J'avoue que je suis toujours étonné de trouver dans cet Artiste, le mérite de l'imitation la plus exacte & de l'exécution la plus libre & la plus hardie. Quand il suit le costume, ou qu'il peint les ornemens d'un édifice & les agrès d'un Vaisseau, c'est avec une vérité aussi scrupuleuse que s'il étoit un de ces hommes froids & minutieux, dont la patience est le principal mérite. Qu'on jette ensuite les yeux sur un naufrage ou sur une tempête : on voit un désordre pittoresque, une touche fiere

& terrible, des attitudes effrayantes, & toute la fougue du génie.

Les autres morceaux de ce Peintre sont quatre tableaux pour Choisy, qui représentent les quatre parties du jour : deux vues des environs de Nogent-sur-Seine, sept Marines, & huit ou dix Paysages. Ce sont toujours de beaux Ciels, un coloris brillant, mais vrai; les effets de lumiere les plus heureux; une maniere d'éclairer les figures qui lui est propre, & qui les rend très-piquantes; des attitudes expressives; un feuillé admirable. Vous sçavez, Monsieur, combien je m'intéresse à la gloire de mon siécle & de ma Nation; j'aime à voir combien M. Vernet leur fait honneur : c'est un triomphe pour moi de l'admirer.

M. Roslin. M. ROSLIN, Peintre de Portraits, a fait exposer un grand tableau, qui représente un pere de famille arrivant dans sa terre, où il est reçu par des en-

fans, dont il est tendrement aimé. On y voit les portraits de cette famille respectable. J'applaudirai toujours aux efforts que l'on fera pour éviter la monotonie des portraits. L'ouvrage de M. Roslin a de la beauté. Mais on y souhaiteroit plus de chaleur dans la composition, & plus de force & d'harmonie dans le coloris. On a exposé plusieurs autres portraits de M. Roslin. Ce Peintre est, sans doute, un des meilleurs que nous ayons dans son genre; il a un coloris vigoureux, une touche sçavante; il traite bien les draperies; on a remarqué, dans un de ces portraits, un bouquet & une étoffe brochée d'argent de la plus grande vérité. Le seul conseil qu'on pourroit lui donner, c'est celui de Socrate à un de ses disciples, de *sacrifier aux Graces.*

M. VALADE a fait exposer les portraits au pastel de Monsieur & Madame

M. Valade.

Raymond de Saint-Sauveur & de Madame la Comtesse de *** en habit de bal. Ils ont été vûs avec plaisir. Ses portraits de femme sur-tout sont très-intéressans.

M. Desportes.
Les ouvrages de M. DESPORTES le neveu sont des tableaux d'animaux de gibier & de fruits. Ces différens morceaux m'ont paru assez vrais. Il y a cependant quelquefois de l'éxagération dans le coloris. Un rien suffit pour détruire l'illusion, & l'Art se trompe souvent, quand il croit embellir la nature.

Mde. Vien.
SI je vous fais l'éloge de MADAME VIEN, ne croyez pas que ce soit une froide galanterie de ma part. Tout le monde a admiré les ouvrages de cette Académicienne. Ce sont des Tableaux en miniature. Le premier représente un Pigeon qui couve; le second un oiseau qui veut attraper un Papillon, & les

autres des fleurs. La maniere de Madame
Vien n'a rien de cette sécheresse timide
& servile des miniatures ordinaires. Son
ton de couleur est suave & nourri ; ses
sujets son traités dans le grand goût. Il
est singulier que ce soit une femme qui
ait étendu les bornes de ce genre, & qui
soit venue donner aux hommes l'exemple d'une maniere plus mâle & plus
hardie.

M. de Machy.

M. DE MACHY avoit donné en 1763
un Tableau de l'Inauguration de la Place
de LOUIS XV ; il a peint cette année
la cérémonie de la *pose* de la premiere
pierre de S:e Genevieve ; il y a dans ce
Tableau douze ou quinze cens figures,
presque toutes variées ; le sujet est très
bien rendu. A présent mon parti est
pris. Je n'irai jamais voir les cérémonies publiques, quand on me dira que
M. de Machy doit les peindre. Il est
vrai qu'en voyant ses tableaux, je ne

jouirai pas du bruit des timbales * ; mais je regarderai plus à mon aise, & je choisirai la meilleure place.

Ce Peintre a fait exposer aussi deux bons Tableaux de la Colonnade du Louvre, & un autre qui représente le passage du Péristyle du côté de la rue Fromenteau. Ce dernier est remarquable par un effet de lumiere très-heureux. M. de Machy a donné encore un petit Tableau de Ruines d'Architecture extrêmement piquant, avec un dessein à

* Vous croyez peut-être que je devrois laisser ce regret aux enfans. Non, Monsieur, ce bruit des fanfares émeut tous les cœurs sensibles, parce qu'il peint l'allégresse publique. Malheur à ceux qui peuvent voir sans transports la joye de tout un Peuple !

Je ne suis plus la dupe de tous ces Philosophes qui ne trouvent aucun plaisir digne de la majesté de leur être : ils sont abbatus au premier accident ; ce n'est pas contre le plaisir qu'il faut savoir roidir son ame, c'est contre le malheur. On goûteroit les amusemens des enfans, si l'on avoit leur innocence. Racine faisoit des processions avec les siens ; & il étoit sûrement plus heureux quand il chantoit avec une Banniere, que lorsqu'il sollicitoit des pensions à la Cour des Rois.

Gouaſſe de la conſtruction de la nouvelle Halle.

M. Drouais le fils a mis au Sallon un grand nombre de Portraits. Le Public a vû ſurtout avec plaiſir celui d'un jeune Anglois. Les Portraits de M. Drouais ſont agréables; mais on lui reproche un coloris affecté & des carnations qui reſſemblent à du plâtre. Il eſt vrai que cela ne vient pas toujours de la faute du Peintre. Le fard fait perdre à la peau cette tranſparence enchantereſſe qui caractériſe la chair. On devroit peut-être faire un Manifeſte qui défendît de peindre les femmes fardées.

M. Drouais

M. Juliart a donné trois Tableaux de Païſage, avec un grand nombre de deſſeins dans le même genre. Le plus grand de ces Tableaux m'a paru d'un coloris peu agréable, & tirant ſur le

M. Juliart.

bois. L'habitude où ce Peintre paroît être de laver les desseins au bistre, a pu accoutumer ses yeux à cette couleur. Cependant les deux petits Païsages sur bois sont très-piquans, & le coloris en est bon.

M. Ca-sanova. L'imagination sombre & forte de M. CASANOVA s'est fait admirer dans plusieurs Tableaux. Le plus grand a onze pieds de long sur sept de hauteur, & il représente une marche d'Armée. On y distingue un grand nombre de figures. Plusieurs personnes ont regardé cet ouvrage comme le chef-d'œuvre de l'Auteur. Cependant il paroît confus ; le sujet n'a pas permis à cet Artiste de s'y livrer à son feu ordinaire. J'ai vu des Tableaux de lui qui font beaucoup plus d'effet.

M. Casanova a donné encore deux Batailles qui m'ont paru belles, avec un petit Tableau d'un Espagnol monté

sur un cheval blanc. Le caractere de cette Nation y est bien rendu ; la touche est large & fiere, le cheval est très-beau ; il y a peu d'ouvrages dans ce genre qui m'ayent fait plus de plaisir.

M. BAUDOUIN a mis au Sallon quelques ouvrages en miniature & à gouasse. Les miniatures n'ont rien de merveilleux ; mais ses Tableaux à gouasse sont très-élégans. Le plus grand représente les Enfans-Trouvés dans l'Eglise Notre-Dame. Ensuite il y en a deux où l'on voit un Païsan qui cueille des cerises, & deux Païsannes qui considerent avec émotion des Pigeons qui se caressent. Les sujets des autres sont un peu plus libres. Dans l'un c'est une jeune femme à qui l'on passe sa chemise. Dans un autre, un homme qui se jette à genoux aux pieds d'une femme de l'air le plus passionné. Dans un troisieme, une très-jolie Païsanne querellée par sa mere qui

M. Baudouin.

vient de la surprendre avec un homme qui s'enfuit. Le plus piquant de tous représente une femme d'une taille fine & séduisante, & dans un deshabillé de très-bon goût. Elle remet son rouge, & se tourne vers un jeune homme qui est assis sur un sopha. Ses regards sont d'une agacerie extrême. J'y ai lu mille choses ; mais vous trouverez bon que je vous les laisse deviner.

Plusieurs personnes ont trouvé ces Tableaux indécens : je crois qu'il eut mieux vallu ne les pas exposer. Il faut respecter la décence lors-même que ses Loix nous paroissent bizarres. J'ai souvent remarqué que la Peinture des Galanteries de la Fable, n'étonnoit personne, & que celle des avantures de la Société, blessoit les yeux délicats. Ce qui se rapproche de nous, nous affecte davantage : nos yeux sont accoutumés à voir Diane & Endimion, Vénus & Adonis

presque nuds : mais si dans un de nos tête-à-têtes on peint l'ajustement d'une femme un peu dérangé, tout le monde crie au scandale.

M. Roland de la Porte est, comme vous le savez, Monsieur, en possession de faire la plus grande illusion dans ses Tableaux. Il en a fait exposer un cette année qui représente un vieux Médaillon du Roi en bas-relief, entouré d'un cadre fumé. Il y a une brisure dans le cadre, & le Médaillon s'en détache un peu vers le haut. Ce morceau a été vu avec beaucoup d'empressement. Les autres Tableaux de ce Peintre représentent des Porcelaines, des Fruits, des Légumes, &c. Ils sont tous de la plus grande vérité. On a remarqué surtout un mouchoir de Massulipatan, des Asperges & un Chaudron. Quoique le metal soit difficile à rendre, M. de la Porte y a reussi supérieurement. Je ne trouve pas sa touche aussi belle dans les

M. Roland de la Porte.

carnations. On a exposé deux Portraits de lui, dont les têtes ne paroissent pas bien traitées. Cet Artiste a donné aussi un Tableau ovale qui représente un bas-relief de marbre blanc. J'ai vû dans une Eglise de Cambrai de grands morceaux dans ce genre, qui sont admirés de tous les Voyageurs. Je suis persuadé que si M. de la Porte vouloit en entreprendre de pareils, il y réussiroit parfaitement.

M. Descamps. Les Tableaux de M. DESCAMPS représentent un jeune Dessinateur, un Eleve qui modele, & une petite Fille qui donne à manger à un Oiseau. On y a joint son morceau de réception, où l'on voit une Cochoise dans son ménage entourée de plusieurs enfans. La touche de M. Descamps est peinée; mais cet Artiste a trop bien mérité de la Peinture, pour qu'on s'arrête sur ses défauts; personne n'a montré plus d'amour

mour & de zele pour son Art. C'est à lui principalement que l'Académie de Peinture de Rouen doit son établissement.

On a exposé plusieurs Tableaux de Fleurs & de Fruits par M. BELLENGÉ. Le meilleur de tous est son morceau de réception à l'Académie. Ce Peintre se plaît à orner les fleurs de ces gouttes de rosée qu'on a remarquées dans les Tableaux du célébre Van-Huison C'est un effet de la nature très-agréable, surtout dans les roses, & M. Bellengé l'a bien rendu.

M. Bellengé.

M. PAROCEL a donné deux grands Tableaux. Dans l'un c'est Procris qui se réconcilie avec Céphale ; ce raccommodement se fait si froidement, qu'il me semble qu'à la place des deux Amans, j'aimerois autant demeurer brouillés. L'autre représente Céphale qui essaye

M. Parocel.

C

d'arracher le trait dont il vient de blesser Procris. L'Auteur a donné à son Céphale une sorte de douleur stupide, qui, selon quelques personnes, est la plus forte de toutes, mais qui ne fait pas beaucoup d'effet en Peinture.

J'ai l'honneur d'être, &c.

LETTRE III.

CE ne sont pas toujours, Monsieur, les compositions les plus sçavantes, & les plus chargées, qui excitent l'admiration. Parmi les morceaux qui sont au Louvre, plusieurs ont coûté des efforts & des travaux immenses. Devinez celui qui a enlevé tous les suffrages ? C'est un petit Tableau ovale, dans lequel il n'y a qu'une figure. Il est vrai que cette figure est de M. GREUZE. C'est un chef-d'œuvre de naturel & d'expression.

M. Greuze.

Le sujet est une jeune fille qui pleure la mort de son serin. M. Greuze l'a peinte de grandeur naturelle. Représentez-vous une fille à dix ou onze ans, dans cet âge qui sépare l'enfance de la jeunesse, & où la Nature commence à attendrir le cœur pour le préparer aux plus douces impressions. Elle est appuyée sur son coude, & soutient sa tête lan-

guissante avec la main. On voit qu'elle pleure depuis long-tems, & qu'elle se laisse aller enfin à l'abattement d'une profonde douleur. Les cils de ses yeux sont mouillés ; ses paupieres sont rouges ; sa bouche éprouve la contraction que causent les larmes ; en regardant sa poitrine, on croit voir aussi les secousses des sanglots. Tous les accessoires se lient à l'objet principal ; ses cheveux blonds sont rattachés sans art avec un ruban ; un mouchoir de Mousseline couvre négligemment ses épaules. Le soin de son ajustement ne l'affecte plus ; elle n'est occupée que de son chagrin ; & au-devant d'elle, sur une cage entourée de mouron, est le corps du serin qu'elle regrette.

Il m'est impossible, Monsieur, de faire passer jusqu'à vous l'attendrissement extrême que m'a causé cette figure. Je n'ai jamais vû un coloris plus vrai, des larmes plus touchantes, une simplicité plus

sublime. Les connoisseurs, les femmes, les petits-maîtres, les pédans, les gens d'esprit, les ignorans & les sots, tous les spectateurs sont d'accord sur ce Tableau. On croit voir la nature; on partage la douleur de cette fille; on voudroit sur-tout la consoler. J'ai passé plusieurs fois des heures entieres à la considérer attentivement; je m'y suis enivré de cette tristesse douce & tendre, qui ressemble a la volupté; & je suis sorti pénétré d'une mélancolie délicieuse. Ce morceau précieux est fini avec le plus grand soin : mais je ne m'arrêterai pas sur les détails. Le mérite de l'illusion, quel qu'il soit, disparoît à côté de celui du sentiment. Pour que je fisse une grande attention à la transparence de la mousseline, à la beauté de la main, à la perfection de la cage, il auroit fallu qu'on me cachât la tête.

La seule critique qui me soit venue dans l'esprit, c'est de trouver ce Tableau

trop énergique, & la douleur de cette fille trop vive & trop profonde pour la perte d'un ferin. Mais je me trompois : il eſt un âge où le beſoin d'aimer fait qu'on ſe livre au premier objet qui ſe préſente. On s'y attache fortement ſans en ſçavoir la raiſon. Juſqu'à ce que le hazard vienne offrir un objet plus intéreſſant qui rempliſſe le vuide du cœur, la faculté d'aimer s'exerce ſouvent avec un épagneul ou un oiſeau. Dès qu'on s'eſt perſuadé qu'on aime, tout eſt dit. L'imagination diviniſe les objets ; elle fait tant de miracles ; elle change tant de ſcélérats en héros, dans l'eſprit des femmes ; elle change tant de coquettes en femmes ſupérieures, aux yeux des hommes ſenſibles. Heureux ſont ceux que ſes preſtiges n'ont jamais ſéduits, & plus heureux peut-être ceux qu'elle trompe toujours.

M. Greuze a donné un autre Tableau qu'il a appellé l'*Enfant gâté.* Pour bien

rendre ce sujet, il a peint une de ces femmes paresseuses & faciles, qui laissent faire à leurs enfans, tout ce qu'ils veulent, accordent tout à leurs Amans, plûtôt que d'avoir l'embarras de se défendre, & ne querellent pas même leurs maris. Cette femme a, comme de raison, beaucoup d'embonpoint ; elle s'accoude sur ses genoux, & laisse voir sa gorge par nonchalance. Son petit garçon est bien frais, bien nourri, bien stupide. On voit sur sa physionomie les traces de cet ennui, où sont sujets les enfans, quand on ne les occupe à rien, de peur de les fatiguer. On vient de lui donner une soupe : au lieu de la manger, il en donne tout doucement des cuillerées à un chien. La mere rit & regarde cette gentillesse avec une complaisance extrême.

J'ai vû, avec beaucoup de plaisir, une 112. tête du même Peintre. Il a pris pour modele une fille du peuple qui a l'air rude

C iv

& le teint rembruni. Cette tête est d'une vérité qui étonne ; mais elle ne paroît pas d'un beau choix, & quelques personnes ont critiqué la gorge, dont le dessein n'est pas bien correct.

M. Greuze a donné la tête d'une autre petite fille qui tient d'un air boudeur, une poupée habillée en Capucin. La touche de ce tableau est plus sçavante qu'agréable. On pourroit compter tous les coups de pinceau, & il n'y en a pas un qui ne fasse son effet particulier.

On avoit promis une autre tête & un portrait qui n'ont pas été exposés ; mais on a donné le portrait de M. Watelet qui n'avoit pas pû paroître en 1763 * M.

* Je vous dirai en passant une anecdote qui montre bien la grande confiance qu'on doit avoir en la plûpart des écrivains. Le Portrait de M. Watelet avoit été annoncé dans le Catalogue de l'Académie en 1763. Il parut alors des Remarques par une prétendue *Société d'Amateurs*. Mais celui qui les avoit rédigées, ne s'étoit pas toujours donné la peine de regarder les Tableaux, dont il parloit. En parcourant le Catalogue, il avoit arrangé une belle phrase. ,, On aime dans un autre

Greuze a saisi un moment où cet amateur estimable réfléchit sur les proportions du corps humain. Il tient un compas, & considere une copie en bronze de la Vénus de Médicis. On ne pouvoit pas rappeller d'une maniere plus ingénieuse, un des endroits les mieux faits de l'*Art de peindre*. Il y a beaucoup de caractère dans la tête. Parmi les détails, on a remarqué sur-tout, une robe de chambre de Satin gris, qui est d'une grande vérité.

Les Portraits de M. Wille & de M. Caffieri sont traités avec feu, & comme

„ (portrait) disoit-il, à voir la fidelle & agréa-
„ ble ressemblance d'un célebre Amateur des Arts,
„ aussi cher à ses amis, qu'utile & éclairé pour les
„ talens qu'il cultive. „ Cela étoit positif. Je cherchai vingt fois de tous les côtés du Sallon, & je ne trouvai point le portrait. Quelques jours après j'appris que bien loin d'être exposé, il n'étoit pas même achevé, & que le départ de M. Watelet pour l'Italie, n'avoit pas donné le tems de terminer la tête. *Voyez la page 61 de la Description des Tableaux exposés au Sallon du Louvre, avec des remarques par la Société des Amateurs. Paris, chez Jorry 1763.* Cette Description fut imprimée aussi dans le Mercure de Septembre de la même année.

on devroit toujours peindre les Artistes. Celui de M. Guibert est un peu froid. C'est l'écueil ordinaire de ce genre. Le Portrait de Madame Greuze est composé plus gracieusement. L'Auteur a supposé que quelqu'un qui ne paroît pas dans le tableau, agaçoit une chienne qui est sur les genoux de Madame Greuze. Ce petit animal s'élance avec fureur en montrant les dents. Sa Maîtresse le retient par un ruban, & elle sourit. Il y a beaucoup de finesse & de sentiment dans sa tête ; son attitude est souple & élégante ; le tableau est éclairé avec art, & la transparence de la chair y est rendue supérieurement.

M. Greuze a fait exposer aussi un Portrait en pastel de M. de la Live de Juilly, Introducteur des Ambassadeurs, avec un petit Tableau qui représente des *Sevreuses*. On y voit un petit enfant qui dort sur les genoux d'une femme âgée ; une femme plus jeune habille un autre enfant.

Il y a trois ou quatre marmots qui jouent avec des oiseaux & des poupées ; & dans le coin du Tableau, un petit garçon conduit un gros chien avec une corde, & tient un fouet de l'autre main. L'air ennuyé avec lequel ce chien se prête à ce badinage, est tout-à-fait plaisant. Les figures de ce Tableau sont très-petites : on y reconnoît la naïveté ingénieuse de l'Auteur. Ce Peintre voit la nature comme un Artiste doit la voir, c'est-à-dire, en Amant, avec des yeux à qui rien n'échappe, & qui embellissent tout.

On a donné encore trois esquisses de M. Greuze. La premiere représente *la Mere bien aimée*. C'est une jeune femme entourée de cinq ou six enfans qui l'accablent de caresses. Les uns se disputent ses mains pour les baiser, les autres l'embrassent ; il y en a un qui s'avise de grimper derriere elle, pour lui baiser le front. La grand'mere est touchée jusqu'aux larmes de cette scène tendre ; & dans ce

moment le pere arrive de la chaffe, & il recule d'un air qui peint à la fois la furprife & le plaifir. M. Greuze s'eft plû à placer dans cette mere bien aimée le Portrait de Madame Greuze, & il en a fait l'efquiffe en paftel.

Les deux autres efquiffes font intitulées *le Fils ingrat* & *le Fils puni*. On voit dans l'une un fils débauché qui infulte fon pere aveugle, dont il eft la feule reffource. Ce pere lui donne fa malédiction, & le fils paroît s'en moquer, & fort en colere avec des Soldats qui l'attendoient à la porte. La mere alors lui reproche fon ingratitude : une jeune fœur tâche de l'arrêter par fes larmes : une plus jeune encore, qui voit que tout eft inutile, tombe aux pieds du pere, & lui protefte que fes autres enfans ne l'abandonneront jamais, & qu'ils feront leur bonheur d'avoir foin de fa vieilleffe.

Dans *le Fils puni*, M. Greuze a faifi l'inftant où ce pere expire : l'une de fes

filles l'interroge, & met la main sur sa poitrine, pour savoir s'il est mort : l'autre tient un Crucifix, & se livre à toute sa douleur. Un enfant qui observe le vieillard, & qui voit pour la premiere fois l'image de la mort, est saisi d'effroi. Dans ce moment, son malheureux fils reparoît; il a été estropié dans ses courses, & revient avec une jambe de bois. Un chien qui le prend pour un Etranger, abboie de toutes ses forces. Sa vieille mere lui ouvre la porte, & elle semble lui dire, en lui montrant ce spectacle désespérant : *tiens, malheureux, voilà ton ouvrage.*

Ces deux scènes effrayantes sont rendues de la maniere la plus forte dans les esquisses. Je ne sçai si je conseillerois à M. Greuze de les exécuter. On souffre trop à les voir. Elles empoisonnent l'ame d'un sentiment si profond & si terrible, qu'on est forcé d'en détourner les yeux.

M. Guerin.

M. Guerin a fait expofer, Monfieur, plufieurs petits Tableaux peints à l'huile dans la grandeur des Miniatures ordinaires. Cet Artifte s'eft perfectionné depuis deux ans dans ce genre fingulier. Ses Tableaux ont plus d'éclat que les Miniatures, & paroiffent prefqu'auffi bien finis.

M. Briard.

Les Ouvrages de M. Briard font deux grands morceaux qui repréfentent la Réfurrection de Jefus-Chrift, & le Samaritain; deux petits Tableaux ovales de Pfyché abandonnée, & de la rencontre de Pfyché & du Pêcheur; & deux autres petits Tableaux de la Sainte Famille & du Devin de Village. Il y a beaucoup d'expreffion dans le Samaritain & dans la figure de Pfyché rencontrée par le Pêcheur. Celle de Collette dans le Devin de Village m'a paru auffi d'une ingénuité & d'une grace fingulieres. M. Briard a beaucoup de feu; mais on

souhaiteroit quelquefois plus de vérité dans ses attitudes, plus de sagesse & de simplicité dans ses inventions. Presque tous ses Tableaux sont d'un coloris fumé & terne. Ce Peintre se plaît trop à charger ses compositions. Il a introduit dans la Sainte Famille trois personnages qui y paroissent assez étrangers ; & dans son Devin de Village, il a ajouté une vieille femme qui n'est point dans l'Opéra de M. Rousseau.

On a exposé un grand Tableau du Baptême de Jesus-Christ, par M. BRENET. La composition m'en a paru belle, le dessein correct, mais le coloris un peu foible. Le même Peintre a donné un petit Tableau de l'Amour caressant sa mere, afin qu'elle lui rende ses armes ; le ton de couleur en est plus agréable.

M. Brenet.

M. LOUTHERBOURG a confirmé par un grand nombre de bons Tableaux, les

M. Loutherbourg

espérances qu'il avoit fait concevoir au Sallon précédent. Les progrès de ce jeune Artiste sont marqués. Il a peint un rendez-vous de Chasse de Mgr. le Prince de Condé, dans la partie de la forêt de Chantilly, qu'on appelle *le Rendez-vous de la Table*. On voit dans ce Tableau le Portrait de S. A. S. & de plusieurs personnes de sa Cour. Malgré l'assujettissement où le Peintre s'est trouvé pour la disposition de la Forêt, l'uniformité des habits & la ressemblance des têtes, il a eu l'art de donner à sa composition un effet assez pittoresque. Il y a un grouppe de chiens admirable.

Les autres Tableaux de M. Loutherbourg sont des Païsages ornés de figures & d'animaux. La touche en est large, le coloris harmonieux, & quelquefois un peu manieré ; ses masses paroissent bien disposées, & presque tous ses animaux sont traités dans le grand goût. J'ai vu avec beaucoup de plaisir un Païsage éclai-

ré par la Lune, où il a placé des Païsans rangés autour d'un grand feu. Ces deux genres de lumiere sont contrastés de la maniere la plus adroite.

Le Public a vu avec empressement un grand nombre de Tableaux de M. LE PRINCE, jeune Artiste arrivé depuis peu de Russie. Indépendamment du mérite pittoresque de ces différens morceaux, les mœurs étrangeres qu'ils nous peignent, sont très-propres à piquer la curiosité. Le premier est une vue d'une partie de Saint-Pétersbourg, prise du Palais qu'occupoit M. le Marquis de l'Hôpital, Ambassadeur de France. On y distingue une partie de l'Isle de St. Basile, le Port, la Douane, le Sénat, les Colléges de Justice, la Forteresse & la Cathédrale dédiée à St. Pierre.

M. Le Prince.

Dans les autres Tableaux on voit tantôt un parti de troupes Cosaques, Tartares, &c. qui au retour du pillage,

se disposent à partager leur butin ; tantôt les préparatifs pour le départ d'une horde, & des Officiers qui ordonnent à un Calmouc de décrocher les armures ; tantot une Pastorale Russe ; une Pêche aux environs de Saint-Pétersbourg ; différentes sortes de Traineaux ; une Halte de Tartares ; des Voitures usitées chez les Finlandois ; un Pont de la ville de Nerva, &c. &c.

Dans les voyages de long cours les Païsans ne logent presque jamais dans les Auberges ; ils couchent dans leurs chariots ou dessous, & dans les mauvais tems ils dressent une tente à la hâte. Leur berceau pour les enfans est remarquable : c'est une espèce de *Hamac* qu'on suspend au bout d'un bâton élastique qui est attaché au plancher. Dans le beau tems les meres l'emportent, & l'attachent hors de la maison à des branches d'arbres, ou à ce qu'elles trouvent de plus commode. Les enfans n'y sont gênés

ni par des langes, ni par aucun habillement, & leurs membres ont toute la liberté nécessaire pour croître & se fortifier.

J'ai remarqué dans ces tableaux une *Balalaye*. C'est une sorte de Guitarre longue, qui n'a que deux cordes, & dont, à ce que l'on dit, les Paysans Russes s'accompagnent fort agréablement.

On a exposé encore un tableau de M. le Prince, qui représente un Baptême. La composition en est sage, & il y a beaucoup d'entente dans le coloris. Ce Baptême se fait par immersion, suivant l'usage de l'Eglise Russe; usage qui paroît assez singulier dans un Pays froid. M. le Prince a donné aussi un grand nombre de Desseins, où l'on voit avec plaisir différens habillemens de la Russie, de la Sibérie & des autres Peuples du Nord.

M. Deshays.

L'Académie a fait acquisition d'un nouveau Peintre de Portraits dans M.

Deshays, frere du Peintre d'Histoire qu'on a perdu. On a exposé plusieurs de ses Ouvrages, qui sont un peu froids, mais d'ailleurs bien traités, & d'une bonne couleur.

M. Lépicié. M. Lépicié, jeune agréé, a donné le tableau le plus grand qui soit au Sallon; il a 26 pieds de large, sur 12 de haut, & représente la descente de Guillaume, Duc de Normandie, surnommé *le Conquérant*, sur les côtes d'Angleterre. Ce Général exhorte son armée à vaincre ou à périr, & pour déterminer ses Soldats, il leur montre sa flotte, où il vient de faire mettre le feu. On sçait que la bataille de Hasting fut le fruit de cette expédition, & que par la mort de *Harald* qui y fut tué, Guillaume se vit maître de l'Angleterre. Ce morceau fait beaucoup d'effet; mais on y souhaiteroit un dessein plus correct, & un clair-obscur mieux ménagé.

Je n'ai pas été extrêmement frappé du baptême de Jesus-Christ, par le même Peintre. Mais le tableau de St. Crepin & St. Crepinien, qui distribuent leur bien aux Pauvres, m'a paru composé avec beaucoup d'art. Il paroît que l'Auteur a voulu imiter la manière de Carle Vanloo, & cet essai fait concevoir de grandes espérances.

Les Ouvrages de M. AMAND sont des tableaux de Mercure, qui va tuer Argus; de Joseph vendu par ses freres; de Tancréde pansé par Herminie; de Renaud & Armide, &c. Tous ces morceaux ne m'ont pas paru excellens. Les esquisses que cet Artiste a fait exposer, sont un peu confuses, & le coloris en est rougeâtre.

M. Amand.

M. FRAGONARD a donné un grand tableau destiné à être exécuté en tapisserie dans la Manufacture des Gobelins. Il re-

M. Fragonard.

préfente le grand Prêtre Coréfus, qui fe facrifie pour fauver Callirhoé. La lumiere y eft adroitement ménagée. Les têtes font d'un choix heureux. On voit dans celle de Coréfus un beau mêlange de douleur & d'enthoufiafme. Les Spectateurs paroiffent faifis d'étonnement. Ce morceau fait beaucoup d'honneur à l'Auteur, & il eft un des plus beaux qui foient au fallon.

On a expofé auffi un affez bon païfage du même, avec deux deffeins des vûes de la Ville d'Efte à Tivoli. On y a joint un tableau agréable, qui repréfente les amufemens de l'enfance, & ceux de la jeuneffe. Sur le devant du tableau l'on voit de petits enfans qui s'efforcent en jouant, de faire manger des fruits à un chien; & dans l'enfoncement l'on apperçoit un jeune homme qui veut prendre un baifer à une Bergere qui réfifte. Ces deux figures font d'un coloris olivâtre. L'Auteur a cherché l'effet; mais il feroit à fouhaiter qu'il ne lui eût pas facrifié la vérité.

M. MONNET doit être compté parmi les jeunes Artistes, qui donnent le plus d'espérances. Il a mis au Sallon un tableau de saint Augustin, écrivant ses confessions: son attitude est expressive, mais un peu outrée. J'ai été frappé d'un Crucifix du même Peintre ; la tête est d'un assez beau caractere ; & le sang extravasé dans les bras, produit un effet sublime. Vous ne sçauriez imaginer le parti que cet Artiste en a tiré, pour exprimer l'excès de la douleur, & pour rendre son tableau plus terrible.

Le petit tableau de l'Amour est agréablement colorié ; mais je ne sçais pourquoi M. Monnet lui a donné l'air si triste & si rébutant ; il nous l'a peint à peu près comme les meres le dépeignent à leurs filles. Je sçais que le célébre Coypel lui avoit donné une physionomie cruelle & sinistre, & ce n'est peut-être pas le moins ressemblant de tous les Portraits qu'on en a faits ; mais M. Monnet n'a rendu

le sien que niais & maussade. J'aimerois bien mieux qu'on lui donnât l'air naïf & tendre, comme a fait l'Albane; ou, si l'on veut, qu'on en fît le même Portrait que M. Dorat:

> Il est fou comme un Mousquetaire,
> Et libertin comme un Abbé.

M. Monnet a fait exposer aussi un joli Dessein d'Orphée & Eurydice, & plusieurs autres Desseins qui ont été gravés dans la nouvelle édition des Fables de la Fontaine. Je crains que cet Artiste ne se laisse égarer par la facilité qu'il a pour ce genre. A mesure que la mode des Vignettes augmente, on devient moins scrupuleux sur le choix des desseins; & la plûpart de ceux qu'on employe, sont composés sans goût, sans graces, & sans expression.

M. Taraval. Les Ouvrages de M. TARAVAL, sont une Apothéose de Saint Augustin; un Tableau de Vénus & Adonis; une Génoise

noife qui dort fur fon ouvrage, en tenant un éventail à l'Italienne, & plufieurs autres têtes. La figure de la Religion dans l'Apothéofe de Saint Auguftin m'a paru belle ; & parmi les autres Tableaux, celui d'une tête de More m'a fait quelque plaifir.

Jufqu'ici, Monfieur, j'ai paffé en revue tous les Tableaux qui ont été expofés au Louvre cette année. Il me refte encore à vous parler des Sculptures & des Gravures, mais je les réferve pour une autre Lettre.

J'ai l'honneur d'être, &c;

LETTRE IV.

SCULP-
TURES.
QUELQUES personnes ont remarqué, Monsieur, que les beaux morceaux de Sculpture étoient en petit nombre cette année : je ne sai si l'on doit s'en plaindre ou s'en applaudir. On ne met pour l'ordinaire au Sallon, que des morceaux de cabinet, & quelques Statues. Peut-être nos Sculpteurs sont-ils employés à des Ouvrages plus considérables qu'il n'auroit pas été facile d'y transporter.

M.
le Moyne.
M. LE MOYNE a donné plusieurs Bustes excellens ; celui de Madame la Comtesse de Brionne sur-tout attire & fixe les regards. On en avoit admiré le modele de terre cuite en 1763 ; le Buste en marbre a quelque chose de plus majestueux & de plus doux : c'est un Monument consacré à la beauté par le Gé-

nie. D'après la tête de Madame de Brionne, il n'y a point d'Artiste qui n'eût fait une belle tête ; mais il falloit M. le Moyne, pour donner au marbre autant de vie, & aux yeux, ce genre de fierté qui décéle une grande ame, & qui imprime le respect. Si les Anciens avoient sur leurs Autels de pareilles Statues, je ne m'étonne plus qu'ils leur ayent offert de l'encens.

Les autres Bustes sont en terre cuite. On y remarque un beau portrait de Madame la Marquise de Gléon ; un autre de M. le Comte de la Tour d'Auvergne ; un Médaillon de Madame Baudouin, qui a l'air fin & intéressant ; & deux excellens Portraits de M. Robé, & du célébre M. Garrick. Toutes ces têtes sont vivantes & bien caractérisées. M. le Moyne a fait exposer encore une tête d'étude qui a de la beauté.

On a mis au Sallon le modele en petit M. *Falcon. c.*

d'une figure que M. FALCONET exécute pour un jardin d'Hyver du Roi. C'est une femme assise qui enveloppe des plantes avec sa draperie, & les fait fleurir par ses soins. On voit à côté d'elle un vase que l'eau a fait briser en se gêlant. Les signes du Capricorne & du Verseau, sont marqués sur le siége de la figure. Cette Statue est d'une belle forme, & elle a autant d'expression que le sujet permettoit d'en donner.

Le Modele d'un Saint Ambroise par le même Artiste, fait beaucoup d'effet ; mais quelques personnes ont trouvé son attitude outrée. Les Sculpteurs sont entre deux écueils. S'ils imitent dans leurs figures la sévérité de l'antique, on se plaint de leur froideur ; s'ils cherchent à varier leurs attitudes, on les trouve souvent fausses & forcées.

M. Falconet a donné aussi un Bas relief d'Alexandre, qui céde à Appelle Campaspe sa concubine. La tête &

l'attitude du Peintre expriment bien l'amour & l'étonnement ; Alexandre détourne les yeux, de peur que la beauté de Campaspe ne le séduise : mais la figure de cette femme pourroit être plus animée. Le Sculpteur ne lui a donné que de la douceur & de la docilité. Il est vrai qu'il seroit assez embarrassant de sçavoir quel autre sentiment on pouvoit y joindre. Seroit-ce de l'amour, du regret, du dépit, ou de la coquetterie ? C'est une position singuliere pour une femme, de se voir ainsi cédée à un autre homme par son Amant. Quelque passion que Campaspe ait pû avoir pour Appelle, je suis persuadé qu'elle fut piquée de voir Alexandre si généreux.

Les autres Ouvrages de M. Falconet sont deux Statues de marbre blanc. L'une représente la douce mélancolie, & l'autre l'amitié. La premiere est une femme qui considére une Tourterelle, en rêvant tendrement. J'ai peu vû de figures plus

belles; l'expreffion en eft fine & touchante. On fe fent affecté en la voyant du fentiment auquel elle fe livre. La Statue de l'Amitié ne m'a pas fait le même plaifir. Elle tient entre fes mains un cœur, & le préfente d'un air ingénu. Je crois que le vrai goût doit profcrire les allégories pouffées fi loin. Un cœur dans les doigts d'une femme forme un fpectacle peu agréable. Fontenelle nous parle, à la vérité, d'un tableau, où un Amant avoit fait peindre fa Maîtreffe habillée en Iroquoife ; elle tenoit une douzaine de cœurs enfanglantés, & les mangeoit de fort bonne grace. Cette galanterie a pû paroître ingénieufe dans fon tems ; mais je doute qu'elle fût de mode aujourd'hui.

M.*Vaffé.* On avoit annoncé un Bufte de Pafferat, par M. VASSÉ. Je ne l'ai point vû au Sallon. Cet Artifte a donné feulement une tête d'enfant qui ne m'a pas paru

d'un beau choix, avec un Modele charmant qui repréſente la Comédie. C'eſt une femme d'une taille extrêmement ſvelte; ſa tête eſt piquante; elle a l'air railleur & plaiſant. Il n'étoit pas poſſible de rendre ce ſujet avec plus d'eſprit & d'une maniere plus heureuſe.

M. PAJOU a fait expoſer les Buſtes de M. le Maréchal de Clermont-Tonnerre, de M. le Marquis de Mirabeau, de M. de la Live de Juilly, avec un Portrait de Madame Aved, & une jolie Tête de M. Baudouin le fils.

M. Pajou.

Le même Artiſte a joint à ces différens Portraits, le Modele d'une Statue de Saint François de Sales, qui ſera exécutée en grand dans l'Egliſe de Saint Roch; un autre Modele un peu froid d'une Bacchante qui tient le petit Bacchus; & celui d'une Pendule pour le Roi de Danemarck. Cette Pendule ſera poſée ſur une table ou ſur une conſole;

D iv

elle est environnée de nuages : le Génie du Danemarck surmonte le cadran avec deux enfans, dont l'un porte une corne d'abondance, & l'autre des palmes & des lauriers. L'Agriculture est à gauche, tenant quelques épics ; un Génie qui est auprès d'elle souleve avec effort le soc d'une charrue. De l'autre côté l'on voit le Commerce assis sur des balots, d'un air rêveur ; il tient d'une main un Ancre, & de l'autre un Caducée ; à ses pieds est un sac rempli d'or : & sur le devant de la Pendule, M. Pajou a placé le Génie de la Peinture & celui de la Sculpture. L'idée de ce Modele est assez ingénieuse ; mais les têtes en sont froides. La plûpart des meubles qu'on fait pour les Rois, deviennent lourds à force de richesses, & leur triste Majesté semble faite pour augmenter l'ennui du Trône, & le poids du Gouvernement.

L'Esquisse d'un bénitier pour l'Eglise de Saint Louis, à Versailles, est plus

simple & plus agréable. C'eſt une coquille entourée de nuages & de têtes d'Anges. La diſpoſition en eſt heureuſe ; je ſuis perſuadé que ce modéle gagnera à être exécuté.

On a expoſé encore pluſieurs deſſeins de M. Pajou, qui m'ont paru beaux. J'ai cependant été étonné de voir dans celui d'un tombeau, un Héros mourant, qui eſt debout.

Je n'ai pas trouvé que le Grouppe que M. ADAM a donné cette année, répondît à l'idée avantageuſe qu'on avoit conçue de cet Artiſte d'après le *Prométhée*, expoſé au Sallon précédent. Le ſujet de celui-ci eſt Polypheme qui invoque Neptune pour lui demander qu'Uliſſe ne lui échappe pas, en tenant le bélier même ſous le ventre duquel ce Héros s'eſt attaché. Une légere inattention de la part du Sculpteur, a privé ce morceau d'une grande partie de l'effet

M. Adam.

qu'il devoit produire. L'Auteur a proportionné son Bélier, à la taille de Polypheme; par-là ce géant ne paroît qu'un homme ordinaire, & Ulisse un Myrmidon. Si le bélier eût été proportionné à la taille d'Ulisse, le Héros auroit paru ce qu'il devoit être, & les proportions de Polypheme auroient étonné.

M. Caffiéri. Les ouvrages de M. CAFFIÉRI, sont un Triton assez médiocre; un Portrait du grand Rameau, dont la ressemblance est frappante; un autre de Lully, moulé sur celui de bronze, qui est sur son tombeau; & celui de M. de Belloy, dans lequel on trouve beaucoup de fierté & assez de caractère.

M. Challe. On a exposé deux figures de M. CHALLE, dont les sujets sont le feu & l'eau : ces figures sont couchées; celle du feu sur-tout m'a fait plaisir. Le même Artiste y a joint un Buste de M.

Floncel, Censeur Royal ; le Portrait de Mademoiselle *** en Bacchante, avec le dessein des nouvelles Chapelles de l'Église de Saint Roch.

M. D'Huez a mis au Sallon le modéle d'une Statue de Saint Augustin, qui doit être exécutée à Saint Roch. La tête de cette figure est d'un beau choix ; les draperies en sont bien jettées, & il y a de l'enthousiasme dans son attitude. Les amis de l'Auteur avoient annoncé qu'il exposeroit aussi le modéle d'un Mausolée de M. de Maupertuis, auquel il travaille ; mais l'espérance du Public a été trompée à cet égard ; je vous avouerai que j'en ai été fâché. J'aurois vû avec plaisir le projet d'un monument qui sera consacré, par le zéle & par l'amitié, à la mémoire d'un homme célébre.

M. d'Huez.

On a exposé le modéle d'une Nayade en bas relief, par M. Mignot. Cette

M. Mignot.

D vj

figure eſt exécutée en pierre à la Fontaine des Audriettes au Marais. Elle eſt un peu froide, mais de bon goût & d'une ſimplicité aimable.

M. Bridan. M. BRIDAN s'eſt fait connoître par un Grouppe en plâtre, de Saint Barthélemy qui fait ſa priere, tandis qu'on s'apprête à le martyriſer. La figure du Bourreau ſur-tout, eſt admirable. Sa phyſionomie eſt farouche & barbare ; les muſcles de ſon corps ſont bien prononcés. Ce morceau donne une opinion avantageuſe & de la ſcience de M. Bridan & de ſes talens pour l'expreſſion.

M. Berruer. Le principal ouvrage de M. BERRUER, eſt un bas relief qui repréſente Cléobis & Biton, traînant le char de leur mere au Temple de Junon. Le même Artiſte y a joint un vaſe orné, ou plutôt chargé d'un bas relief, avec une petite eſquiſſe d'un tombeau.

Avant de passer aux gravures, je vous parlerai des desseins de M. Cochin. Le premier est destiné à servir de frontispice à l'Encyclopédie. On y voit les Sciences occupées à découvrir la Vérité. Tandis que la Raison & la Métaphysique cherchent à lui ôter son voile, la Théologie attend sa lumiere d'un rayon qui part du Ciel. D'un autre côté l'Imagination s'approche avec une guirlande, pour orner la Vérité; & les Sciences & les Arts ont de toutes parts les yeux fixés sur elle. Cette composition riche & ingénieuse est dessinée avec beaucoup d'esprit & de goût; les têtes sont d'un beau choix, & les figures sont disposées & grouppées de la maniere la plus adroite pour éviter la confusion.

M. Cochin a fait exposer aussi huit desseins allégoriques, sur les régnes des Rois de France. C'est le commencement d'une suite d'estampes que l'on grave pour l'Abregé Chronologique de M. le

GRAVURES.

M. Cochin.

Préfident Hénaut. Avant de voir ces deffeins, j'imaginois qu'au lieu de recourir à l'allégorie, il falloit plutôt retracer les événemens les plus frappans de chaque règne. Il semble que les ornemens de l'hiftoire devroient être fimples & vrais comme elle; cependant les deffeins de M. Cochin m'ont féduit. Plufieurs de fes allégories font très-heureufes. En préférant les grands événemens, il n'auroit faifi, pour ainfi dire, qu'un moment dans chaque règne : au lieu qu'il a eu l'art d'exprimer l'efprit général du règne entier; & il a mis fous nos yeux des affaires de politique, qui n'offroient aucun événement à peindre, telles que les démêlés d'un de nos Rois avec les Papes, la moleffe d'un autre, ou les effets de la difcorde entre de jeunes Princes, &c. &c.

J'aime à voir, Monfieur, un Deffinateur auffi habile que M. Cochin, concourir à l'embelliffement des ouvrages

qui font le plus d'honneur à notre siécle. Combien ne seroit-il pas à souhaiter que ceux qui travaillent dans ce genre, fussent en état de s'en acquitter comme lui? Dans un tems où la gravure n'étoit pas à beaucoup près aussi perfectionnée qu'elle l'a été depuis, les plus grands Maîtres ne dédaignoient pas de donner de pareils desseins ; l'immortel Le Brun en a lui-même fourni plusieurs. Ces desseins étoient confiés à des Graveurs très-médiocres ; ils étoient mal rendus : mais on y reconnoissoit toujours de belles compositions & des traits de génie. Aujourd'hui l'on a accoutumé les yeux du public à des gravures plus finies : mais par une révolution étrange on s'est relâché sur le choix des desseins. Ce sont tantôt des figures estropiées, des ornemens de mauvais goût ; tantôt des têtes sans expression, des attitudes fausses ; jamais ni effet, ni clair-obscur, ni harmonie. On s'imagine que pour composer un

deſſein, il ſuffit d'agencer un fond d'architecture ou de payſage, avec deux ou trois figures, comme les mauvais Poëtes qui donnent le nom de vers à des mots rimés, qui n'expriment aucune idée. Ces deſſeins ſans intention, ſont enſuite gravés proprement, mais ſans eſprit, & les vignettes ne ſervent qu'à rendre les livres plus chers, ſans les orner.

Je vous rendrai compte en peu de mots, Monſieur, des Gravures qui ont été expoſées au Sallon. Les productions de cet Art ſe répandent dans les Provinces, & vous ſerez à portée d'en juger par vous-même. M. LE BAS a donné les quatre Eſtampes de la troiſieme ſuite des Ports de France de M. Vernet. On a expoſé le Portrait de Monſeigneur l'Archevêque de Bordeaux, gravé par M. TARDIEU, d'après M. Reſtout; le Portrait de M. Le Comte Czernichew, gravé par M. DUPUIS, d'après M. Roſlin; la belle

M. le Bas.

M. Tardieu.

M. Dupuis

Planche des Muſiciens ambulans, gravée par M. WILLE, d'après M. Diétrichi; une allégorie de Solimeni, gravée par M. SALVADOR CARMONA.

M. Wille.

M. Salvador Carmona.

M. ROETTIERS le fils, Graveur général des Médailles en ſurvivance, a fait expoſer des Monnoies & des Jettons. J'ai remarqué ſur-tout le revers d'une Médaille de la Princeſſe de Gallitzin. M. Roettiers y a rendu en petit le tombeau de cette Princeſſe. Ce monument eſt un des meilleurs ouvrages de M. Vaſſé, & il avoit été fort admiré au Sallon précédent. Je l'ai reconnu avec plaiſir dans la Médaille.

M. Roettiers.

Les ouvrages de M. FLIPART ſont une bonne tempête d'après M. Vernet, & deux Eſtampes aſſez jolies d'après M. Vien, ſous le nom de la vertueuſe Athénienne, & de la jeune Corinthienne.

M. Flipart.

M. Moitte.

M. MOITTE a donné une belle Planche du monument érigé au Roi par la Ville de Reims, & deux autres Planches qui repréſentent les figures qui accompagnent le piedeſtal. Il y a joint deux Eſtampes médiocres, d'après M. Greuze, qui ſont le Donneur de ſérénade, & la Pareſſeuſe; avec un bon Portrait de M. l'Abbé Chauvelin, & un Médaillon de M. de la Chalotais.

M. Beauvarlet.

Les ouvrages de M. BEAUVARLET ſont une jolie Eſtampe de deux enfans qui s'amuſent à faire jouer un chien ſur une guittarre, d'après M. Drouais; une Offrande à Venus, & une autre à Cérès, d'après M. Vien; & deux deſſeins de la converſation Eſpagnole & de la lecture, d'après les Tableaux de Carle Vanloo. Ces deſſeins ſont deſtinés à être gravés. Ils ſont d'un beau fini; mais l'effet en eſt trop égal. Il faut eſpérer que M. Beauvarlet mettra plus de feu & plus d'eſprit dans ſes Eſtampes.

M. L'Empereur a fait expofer le triomphe de Silene, d'après Carle Vanloo; Titon & l'Aurore, d'après M. Pierre; & le Portrait de la célebre Madame le Comte, d'après un deſſein de M. Watelet. M. Melini a donné un Portrait de M. de Polinchove, premier Préſident du Parlement de Douay, d'après M. Aved. Il m'a paru que cette Eſtampe auroit pû être traitée plus agréablement.

M. l'Empereur.

M. Melini.

J'ai vû avec beaucoup de plaiſir une Eſtampe des Italiennes laborieuſes, gravée d'après M. Vernet par M. Aliamet. Cet Artiſte y a joint le four à brique & la rencontre des deux Villageoiſes de Berghem. La premiere de ces deux Planches fait un effet très-piquant ; mais l'autre m'a paru froide & commune.

M. Aliamet.

M. Duvivier, Graveur de Médailles, a fait expoſer des Médailles & des Jet-

M. Duvivier.

tons : j'y ai remarqué sur-tout le monument de la Ville de Reims, qui est rendu d'une maniere très-agréable.

M. Strange. M. STRANGE a donné deux Estampes de la Justice & de la Mansuétude, d'après Raphaël ; & Vénus habillée par les Graces d'après le Guide. Ces Planches ne sont pas extrêmement piquantes, mais elles ont été gravées à Rome, & sont supérieures à la plûpart des Gravures d'Italie.

Gobelins. M. Cozette. Je ne dois pas oublier, Monsieur, les Chefs-d'œuvres de la Manufacture des Gobelins. Elle a fourni cette année deux morceaux exécutés en haute lisse par M. COZETTE. L'un est un Portrait de M. Pâris de Montmartel, d'après l'original de M. de la Tour ; & l'autre un Tableau de la Peinture, d'après Carle Vanloo. Ces morceaux sont d'une précision & d'une vérité surprenantes. Ils étoient encadrés comme les autres Tableaux, &

quoiqu'on les vit de fort près, plusieurs personnes s'y sont trompées.

Après vous avoir rendu compte de tout ce que j'ai vû au Sallon, n'imaginez pas, Monsieur, que j'entreprenne de comparer ce qu'on y a exposé cette année avec ce qu'on y avoit mis dans les années précédentes. J'entends faire tous les jours des comparaisons pareilles : je serois peut-être tenté moi-même de croire ce Sallon inférieur aux autres; mais je me défie trop de ma mémoire pour mettre en parallele des sensations passées, & des sensations présentes. Nos organes changent à chaque instant. Les passions & les malheurs influent sur notre maniere de voir. Qui est-ce qui peut se flatter d'avoir conservé pendant deux ans les mêmes yeux ?

On dit que les Arts dégénerent, comme on affecte de crier au déréglement des mœurs. Ces Censeurs chagrins ne s'apperçoivent pas que ce n'est point la na-

ture qui change, mais que ce font eux qui prennent de l'humeur, en vieilliſſant. Ils reſſemblent à cette femme âgée qui difoit, en fe regardant dans une glace, *les miroirs d'apréfent ne font pas reſſembler comme ceux d'autrefois.*

Voilà mon objet rempli. Je fouhaite, Monfieur, que vous regardiez mes Lettres comme un hommage rendu au vrai goût, & fur-tout comme un tribut offert à l'amitié. Je vais à préfent m'enfoncer de nouveau dans l'étude des mœurs Spartiates; je vais rentrer, pour ainfi dire, dans ces Ecoles célebres de patience & de courage, & redevenir Citoyen de Lacédémone. Les actions de ce Peuple m'éblouiſſent, & fa vertu m'étonne. J'aurois voulu en écrire l'Hiſtoire. J'ai commencé à en raſſembler les matériaux; mais je ne fai fi j'oferai exécuter cette entreprife en vivant dans le fein des Arts, & le tourbillon des plaifirs. J'ai trop à rougir, lorfqu'en fortant

de nos spectacles, je retrouve sur ma table les loix austeres de Licurgue, ou que je reçois des Ariettes & des Brochures, en écrivant la vie de Léonidas. Si j'acheve mon ouvrage, je prévois qu'il me faudra dix ans pour le faire, & après cela, dix années encore pour devenir digne de le publier.

J'ai l'honneur d'être, &c.

MATHON DE LA COUR, *le fils.*

TABLE

Premiere Lettre.

PEINTURES.

Ouvrages de feu M. Carle Vanloo, Pag. 4
De M. Louis-Michel Vanloo, 12
De M. Boucher, Idem.
De M. Hallé, 13
De M. Vien, 18
De M. de la Grenée, 19
De feu M. Deshays, 25
De M. Bachelier, 26
De M. Challe, Idem.
De M. Chardin, 27

Seconde Lettre.

Idée de la Constitution de l'Académie. 29
Ouvrages de M. le Chevalier Servandoni, 34
De M. Millet Francisque. Idem.
De M. Nonnotte. 35
De M. Boizot. Idem.
De M. le Bel, 36
De M. Peronneau, Idem.

De

De M. Vernet, Idem.
De M. Roslin, 38
De M. Valade, 39
De M. Desportes. 40
De Madame Vien, Idem.
De M. de Machy, 41
De M. Drouais le fils, 43
De M. Juliart, Idem.
De M. Casanova, 44
De M. Baudouin, 45
De M. Roland de la Porte, 47
De M. Descamps, 48
De M. Bellengé, 49
De M. Parocel, Idem.

Troisieme Lettre.

Ouvrages de M. Greuze, 51
De M. Guerin, 62
De M. Briard, Idem.
De M. Brenet, 63
De M. Loutherbourg, Idem.
De M. le Prince, 65
De M. Deshays, 67
De M. Lepicié, 68
De M. Amand, 69
De M. Fragonard, Idem.
De M. Monnet, 71
De M. Taraval, 72

Quatrieme Lettre:
SCUPTURES.

Ouvrages de M. le Moyne,	74
De M. Falconet,	75
De M. Vassé,	78
De M. Pajou,	79
De M. Adam,	81
De M. Caffieri,	82
De M. Challe,	Idem.
De M. d'Huez,	83
De M. Mignot,	Idem.
De M. Bridan,	84
De M. Berruer,	Idem.

GRAVURES.

Ouvrages de M. Cochin, Secrétaire de l'Académie.	85
De M. Lebas,	88
De M. Tardieu,	Idem.
De M. Dupuis,	Idem.
De M. Wille,	89
De M. Salvador Carmona,	Idem.
De M. Roettiers le fils, Graveur des Monnoies.	Idem.
De M. Flipart,	Idem.
De M. Moitte,	90
De M. Beauvarlet,	Idem.

De M. Lempereur, 9 l.
De M. Melini, Idem.
De M. Aliamet, Idem.
De M. Duvivier, Graveur de Médailles.
De M. Strange, 9 l.

MANUFACTURE DES GOBELINS.

Ouvrages de M. Cozette, Idem.

Permis d'imprimer. A Paris, ce 10 Octobre 1765.
DE SARTINE.

De l'Imprimerie de D'HOURY, Imprimeur
de Mgr. le Duc D'ORLEANS.

www.ingramcontent.com/pod-product-compliance
Lightning Source LLC
Chambersburg PA
CBHW071410220526
45469CB00004B/1229